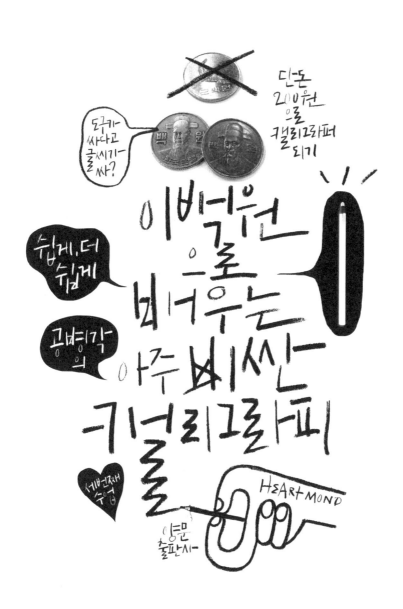

그래픽디자이너, 광고 크레이티브디렉터, 캘리그라퍼, 작가 공병각.

이젠 캘리선생님이라는 타이틀까지 오기까지

나에게 손글씨(지금은 캘리그라피라는 단어가 더 익숙해졌지만)가 내 인생에 얼마나 큰 영향을 주었는지 생각해보면 손글씨를 쓰기 전과 쓴 후로 인생이 나뉠 정도로 대단합니다. 광고디자인을 하면서 내가 만든 광고물과 디자인이 어떻게 하면 남들의 눈에 더 잘 보일 수 있을까 하는 고민을 많이 했습니다. 그러다 회사 비품함을 뒤적거리며 색연필로 복사용지에 끄적이던 초짜 디자이너의 발악에서 시작된 맨땅의 헤딩식 손글씨(그땐 정말로 캘리그라피라는 단어도 알지 못했고 그 누구도 캘리그라피라는 단어를 쓰지 않았다)가 지금 캘리그라퍼라는 타이틀을 달고 10년 가까이 작업을 할 수 있었던 발판이라면 요즘 캘리그라피를 하는 사람이라면 실소를 터트리지 않을 수 없을 것입니다. 지금은 자료도 찾을 수 없는 내 첫 손글씨를 이용한 작업물 스타벅스 더블샷 에스프레소 런칭 지면 광고를 생생히 기억합니다. 몇 날 며칠을 이런저런 디자인 시안을 작업하다가 당시 회사오너이자 나의 디자인 사부였던 백종열 감독님께 엄청 혼나고 마지막 발악이 그냥 다 그려버리자였습니다. 카피도 다 직접 쓰고 이미지도 다 그려버리면 컴퓨터 프로그램을 잘 못 다뤄 혼나는 일은 이제 없겠다 생각했던 거죠. 다행히 그때 시안이 통과되었고 광고가 잘 집행되었습니다. 아마 그때 그 시안이 통과되지 못했다면 어쩌면 나는 지금 캘리그라피를 안하고 있을지도 모릅니다. 그때 회사 비품함에 지금까지도 나에게 가장 훌륭한 캘리그라피 도구로 애용되고 있는 이 채점용 색연필 이 없었다면 어땠을까요. 그래요. 이 녀석이 저에게는 참 고맙고 기특한 녀석입니다. 요즘 들어 캘리그라피를 배우고 싶어하는 예비 캘리그라퍼들이 많은 것 같습니다. 캘리 배우고 싶은데 어떻게 시작해야 할지, 무엇부터 시작해야 할지 모르겠다는 말씀에 동감합니다. 내가 시작하려 해도 사실 막막해질 것 같아요. 어느 순간부터 서점에 가면 캘리그라피를 가르쳐주는 많은 책들이 나와 있는데 대부분 붓과 먹물을 이용하는 것이라 캘리를 시작하는 데 어려움이 있습니다. 사실 붓과 먹물을 사용하려면 붓과 친해져야 하는데 혼자서는 어렵습니다. 쉽다고 말하고 있지만 그게 또 그렇게 생각처럼 그렇지 못하죠. 그리고 화방에 가보면 캘리그라피 전문 도구라고 하는 서양에서 넘어온 펜들이 판매되고 있습니다. 이 또한 값비싸고 사용하려면 나조차도 어떻게 사용해야 하는지 그 특색을 파악하기 힘듭니다. 왜 캘리그라피를 쉽다고 말하면서 시작하기 어렵게 만들고 있는 것일까요? 사실 우리는 글을 처음 배운 아주 어린시절부터 캘리그라피를 하고 있는데 말입니다. 캘리그라피는 사실 아주 쉽습니다. 나만의 필체로 나의 감성을 표현하는 것, 그리고 그것을 아름답게 표현하는 것 뿐인데 말입니다. 그 누가 글씨를 쓰면서 일부러 못 쓰려고 한단 말입니까. 그렇다면 이미 시작했지 않습니까? 시작된 캘리그라피

에 나와 잘 맞는 도구를 만나고 감성을 표현하는 법에 미숙한 자신에게 자신감을 실어주면 그 뿐입니다. 캘리그라피를 하는데 있어 가장 필요한 부분은 화려한 스킬도 기깔나는 도구도 아닙니다. 오로지 자신감입니다. 오랜시간 연습해 온 필체로 어떠한 글씨를 쓸 때도 어색함이나 낯설음 없이 자신감 있게 쓱쓱 써낼 수 있는 그 자신감만이 캘리그라피에 감성과 힘을 실어줍니다. 그러기 위해선 쉼 없이 글씨를 써야 하는 숙제를 반드시 해내야 하는 건 당연한 것입니다. 그 어떤 사람도 어느날 갑자기 글씨 실력이 좋아지는 일은 절대 없습니다.

캘리그라피를 잘하기 위한 가장 쉬운 방법은 사실 그 누구나 알고 있는 것이지만 쉽게 해낼 수 없는 방법입니다. 그것은 바로 매일매일 글씨를 쓰는 것입니다. 학생들을 가르치면서 학생들에게 숙제를 내며 이것만은 꼭 지켜달라며 부탁을 했지만 매일매일을 지키는 것은 그리 쉽지 않은 것 같습니다. 아직 그런 학생을 본 적 없으니 학생들이 아직 절실하지 않거나 아니면 절대 지킬 수 없는 어려운 방법이거나 둘 중 하나겠지요. 그래서 고민을 했습니다. 어떻게 하면 매일매일 조금이라도 글을 쓸 수 있을까. 강제적인 방법이 아닌 자발적인 방법으로 말입니다. 결론은 그런 방법은 없습니다. 독한 결심뿐입니다. 요즘 유행 아닌 유행을 하고 있는 필사, 내가 좋아하는 글귀를 나의 글씨로 옮겨쓰는 것, 물론 그것만으로도 그동안 쉬고 있던 나의 손글씨 실력에 도움을 줄 수 있다고 생각합니다. 하지만 나조차도 글씨가 마음에 들지 않으면 처음 산 노트 첫 페이지를 찢어버리는데 필사하는 그 책을 펼치고 싶을까? 의문입니다. 먼저 연습이 필요합니다.

필사를 하기 위한 필사 연습이 필요하단 말씀입니다. 먼저 글씨를 연습할 수 있는 글을 필사해 보자는 겁니다. 그리고 나서 많은 양의 글을 쓰면 자연스럽게 글씨는 좋아질 겁니다. 그래서 이 책은 글씨로 디자인되어 있는 페이지를 따라 써보면서 글씨와 친해지고 글씨의 모양을 익히라는 의미의 책입니다. 일단 친해져야지요. 그리고 늘 글씨 연습만 했지 글씨와 어울리는 이미지에 대한 고민은 하지 않았죠?

반듯한 줄이 인쇄되어 있는 깨끗한 종이에만 글씨를 써봤지, 어떤 이미지와 어울리는 레이아웃의 글씨는 생각해보지 않았단 말입니다. 캘리그라피를 한다 생각하면 이제 가로줄이 있는 노트는 멀리하고 한 페이지 종이 한 장이 모두 나의 작품이라는 생각을 하며 작업하면 좋을 것 같습니다. 어쩌면 이 책은 캘리그라피를 디자인에 활용하고 싶어하는 예비 디자이너에게 적합한 연습장이 아닐까 생각합니다. 캘리그라피를 가지고 뭔가 해보고 싶다는 생각을 한번이라도 해봤다면 단순히 종이 위에 글 쓰는 것을 넘어 활용하는 법을 알아야 합니다. 그리고 이것을 매일매일 오랫동안 하다보면 자연스럽게 레이아웃을 잡는 연습 또한 될 것입니다. 그리고 그 연습은 아주 쉬운 도구나 나와 아주 친한 도구

인 연필, 볼펜, 매직펜, 돌돌까는 채점용 색연필을 가지고 하는 것입니다.

이 책의 모든 글은 색연필로 써져 있습니다. 색연필로 글을 쓰고 그 글을 스캔받아서 포토샵을 이용해 이미지와 결합했습니다. 그 또한 아주 간단합니다. 요즘 포토샵 못하는 사람 없다고 하던데, 이제부터는 아날로그 포토샵으로 디자인을 하면 됩니다. 예시 이미지를 보고 이미지에 맞는 글씨를 적어가면 됩니다. 글씨 쓰기 편하라고 일부러 책 페이지도 위로 넘기는 방식을 택했으니 마지막 페이지까지 잘 활용해보길 바랍니다. 개인적인 생각으론 페이지마다 글씨를 쓰며 다이어리 정리하듯 내가 좋아하는 이미지를 찢어붙이는 콜라주(collage - 통상 화면에 사진이나 천, 종이 등을 풀칠해서 붙이는 기법) 기법으로 꾸미는 것도 좋습니다. 내가 보기에 아름다운 것이 남이 보기에도 아름다운 법이니까요.

그리고 마지막으로 부탁 하나.

손글씨와 친해질 당신을 위해 매일 연습 부탁합니다.

캘리그라피.
왜. 꼭 비싸고.
폼나는 도구여야만 하지?

난.
200원짜리.
이 돌돌 까는 색연필로도.
캘리그라피.
잘 할 수 있는데.

내가.
알려줄께.
문방구 다녀와.
가서 말해.

"채점용 색연필 주세요!"

Less IS more By 코드글로컬러

예: 다음의 길

여|를지키기위해

Q: HONEST

눈부시게, 모든 것을 새롭게

With HeAVYMOND 고영각

갤럭시 노트 5

WHOSE

MESSAGE_FROM.DAKS

BEAN POLE

"DAMB BAG" By BeAN POLe ACCESSORY

MESSAGE_FROM.DAKS

200원으로.
내가 얼마나 많은 작업을 했다고 생각해?
책 7권.
광고.
가수들 앨범디자인.
뮤직비디오.
방송타이틀.
패션 콜라보레이션 디자인.
인쇄물.
그 부가 수익은.
아마 200원의 천배? 만배? 십만배?
아주 싸게 시작해서.
아주 비싼 캘리그라피를.
완성해봐.

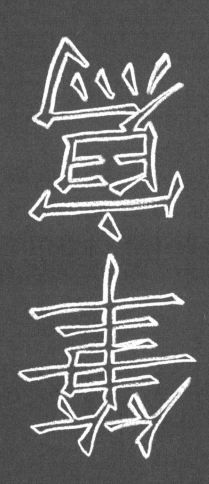

난 캘리그라피를 배우고 싶어하는 학생들을 대상으로 수업을 진행하면서 글씨는 결국 자신의 필체가 되어야 한다고 가르쳐왔습니다.

그러면서도 처음에는 내 필체를 토대로 글씨의 기준을 알려주었는데 나는 이것이 굉장히 쉽기 때문에 학생들도 금방 습득할 것이라 믿었습니다. 그런데 그것이 그렇지 못했습니다. 그 이유인즉, 캘리그라피를 배우려고 하는 학생들은 이미 적게는 10년에서 2~30년간 자신만의 필체로 글쓰는 습관이 들어져 있는지라 쉽사리 새로운 법칙을 몸과 손으로 받아들이지 못하는 것이었습니다. 학생들은 한결같이 말했습니다. 머리로는 알고 있는데 막상 글씨를 쓰려면 그게 그렇게 잘 안 된다고 말입니다. 어떻게 하면 학생들이 어렵지 않게 캘리그라피를 배울 수 있을까. 고민 끝에 학생들을 가르치며 얻은 노하우로 쉽게 캘리그라피를 배울 수 있는 두 권의 책을 냈고, 많은 학생들이 그 책으로 캘리그라피의 매력에 빠졌다는 후일담을 듣게 되었습니다. 하지만 어렵다는 의견 역시 빠지지 않았습니다. 어떻게 하면 더 쉽게 더 빨리 글씨를 잘 쓰게 해줄 수 있을까라는 고민은 늘 나에겐 큰 숙제였습니다. 그러다 내 생각이 도달한 곳은 어렸을 때 그림 연습을 위해 비치는 종이(트레이싱지)를 좋아하는 그림 위에 놓고 베껴 그리며 재미있게 연습하던 기억이었습니다. 재미있게. 이게 가장 중요한 포인트가 아니었나요? 쉽고 재미있는 방법. 그래서 그 방법을 제안하고자 합니다.

필사 筆寫 / 베끼어 씀

어떠한 글을 베끼어 쓰는 행위라는 뜻의 필사는 어쩌면 가뜩이나 글씨를 잘 쓰지않는 시대에 가장 현명한 글씨연습이라 할 수 있을 것 같습니다. 무턱대고 붓과 화선지부터 살 것이 아니라 내가 가장 잘 쓸 수 있는 도구를 선택해서 무던히 따라쓰기 연습을 해보는 것. 그러면서 단순히 글씨를 쓰는 게 아니라 그 내용과 연상되는 이미지에 대해서도 고민하고 글에 어울리는 이미지를 붙여보는 것. 어쩌면 이또한 우리가 다이어리를 이쁘게 정리하던 그 시절에 다 해본 것이 아닌가요. 그렇게 콜라주라는 기법도 자연스럽게 알게 되었습니다. 캘리그라피로 디자인하는 가장 쉬운 방법 또한 이 방법이 아닐까 생각합니다.

필사와 글씨와 어울리는 이미지를 그리고 오려 붙이면서 예비 캘리그라피 디자이너로 한 발짝 가까이 다가오길 바랍니다.

2015년 10월　　#가을캘리 #캘리그라피 #손글씨 #하트몬드 #공병각 #손글씨

Let's Play

EASY
CALLI
GRAPHY
WORK
BOOK

사용법

가장 먼저 해야할 일
채점용 색연필을 한 자루 삽니다.
참고로 우리는 처음부터 끝까지 색연필로만 글씨를 쓸 겁니다

두번째 해야할 일
종이를 준비합니다. 종이는 A4 복사용지를 권장합니다.
글씨를 쓸 땐 최소 20장 정도를 겹쳐서 놓고 쓰길 바랍니다.
최소한 맨바닥에 놓고 쓰지 마세요. 바닥이 딱딱하면 그 질감이 종이에 다 전해집니다.

세번째 해야할 일
깨끗하게 치워진 책상, 혹은 테이블을 찾습니다.
그리고 앉습니다

네번째 해야할 일
이백원으로 배우는 아주 비싼 캘리그라피의 아무 페이지나 펴고.

다섯번째 해야할 일
엄마가 부르기 전까지 집중해서 글씨를 씁니다.

먼저,
색연필 사용법만 알려드리고
시작하겠습니다.

색연필로 글씨 쓰는데 뭐가 그렇게 어려운 것이 있겠느냐 생각하시는 분들이 있을지 모르겠습니다. 하지만 색연필은 아주 값싸고 쉽게 구할 수 있는 그런 도구이지만 그 쓰임새만은 그 어떤 도구보다도 화려하고 기본기를 확실히 익힐 수 있는 좋은 도구라는 점을 알려드리며 본격적으로 말씀드리겠습니다.

농담조절, 획의 두께조절
색연필로 무슨 농담조절이냐 생각하시겠지만.
붓글씨를 쓸 때도 붓을 얼마나 눌러쓰는지에 따라 획의 굵기가 달라지는 것을 아실거라 생각합니다. 이것을 필압이라고 합니다. 색연필도 얼마나 힘을 줘서 눌러쓰는지에 따라 획의 두께가 달라지고, 또한 종이에 묻는 색연필의 양이 달라져서 밀도에 따라 농담이 조절됩니다. 이게 학생들에게 보여주었을 때 가장 놀라는 부분이기도 합니다. 단순히 평소에 쓰는 방법대로 똑같은 필압으로 글씨를 쓴다면 글씨 또한 평범한 글씨가 써질 겁니다. 그런 걸 원하는 건 아닐 테지요?

그럼,

가장 흐린 것부터 가장 진한 획까지 순서대로 한 번 써봅니다.
흐린 획은 손에 힘을 거의 다 빼고 쓰면 됩니다.
진한 획은 종이가 찢어지겠다는 생각이 들 때까지 쓰면 됩니다.

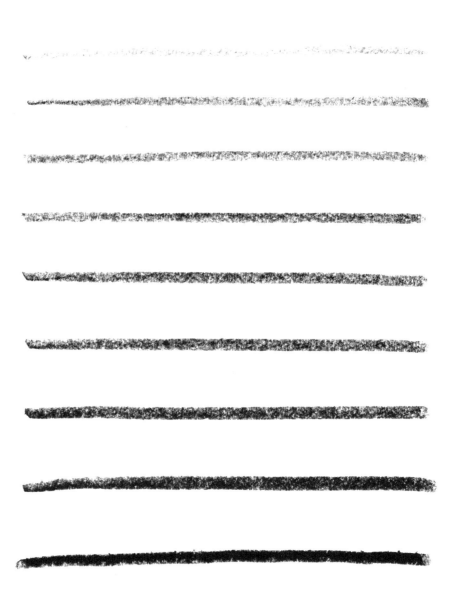

가장 흐린 것부터 가장 진한 획까지 써보셨다면, 그 다음은 얇은 획부터
가장 두꺼운 획까지 한 번 써봅시다.

진한 획과 두꺼운 획은 거의 비슷하지만 얇은 획을 쓸 땐 색연필의 심부
분을 잘 확인하면서 써야합니다. 색연필을 쓸 때 심을 확인하면서 색연
필을 돌려주는 법을 터득하면 더 신속하게 얇은 선과 두꺼운 선을 번갈
아 쓸 수 있습니다.
다음은 마지막으로 진하다가 흐렸다가, 흐렸다가 진한 획을 써봅시다.
힘을 줬다가 뺐다가 하면 되겠습니다.

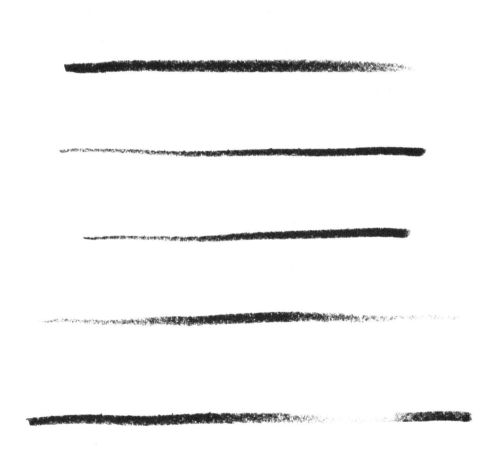

이제, 다 됐습니다. 연습한 획을 생각하며 아래의 글을 똑같이.
아주 똑같이 한 번 써봅시다. 두껍고, 흐리고, 얇고, 두꺼운 획을 확인하면
서 쓰면 되겠습니다.

이렇게 이미지 또는 물건을 붙이면 이게 바로 콜라주 기법입니다. 아날로그 디자인하기 참 쉽죠?

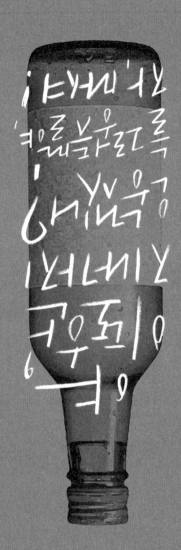

우산처럼
활짝펴고
우산처럼
움츠려져가는
펴고
우산

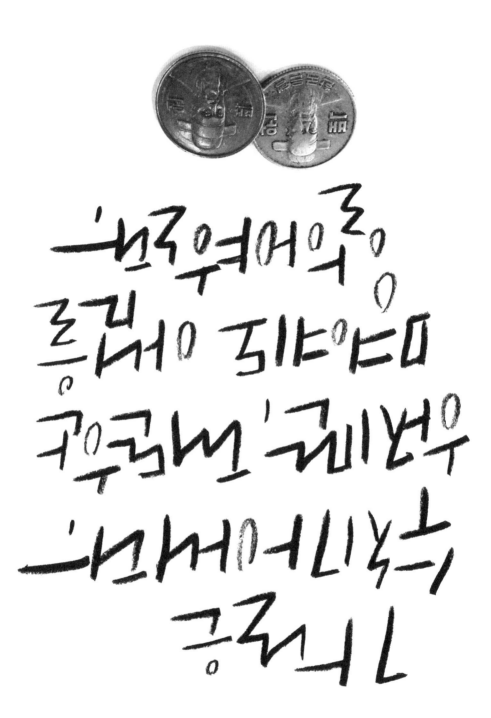

이번 페이지는 콜라주 기법으로 아날로그 디자인을 한번 해보는 건 어떨까요?
어울린다 생각하거나 붙이고 싶은 이미지를 스카치 테이프를 이용해서 붙여보세요.

꼭거러요나
끝망꼬

엉켜나
끝망꼰
이욱머거ㄴ

이번 페이지는 콜라주 기법으로 아날로그 디자인을 한번 해보는 건 어떨까요?
어울린다 생각하거나 붙이고 싶은 이미지를 스카치 테이프를 이용해서 붙여보세요.

이번 페이지는 콜라주 기법으로 아날로그 디자인을 한번 해보는 건 어떨까요?
어울린다 생각하거나 붙이고 싶은 이미지를 스카치 테이프를 이용해서 붙여보세요.

이번 페이지는 콜라주 기법으로 아날로그 디자인을 한번 해보는 건 어떨까요?
어울린다 생각하거나 붙이고 싶은 이미지를 스카치 테이프를 이용해서 붙여보세요.

비가내린후
땅이굳는다.
난, 퇴근후에
시작이다.
파이야!

흥칫뿡!
개새...

쓰릴
상처받는 이를
치료해줄
약은 없다

하지만
속쓰림에는

기분이,,
저기역일땐
고기앞에
가세요,

어때유, 그럴싸하쥬?

이번 페이지는 콜라주 기법으로 아날로그 디자인을 한번 해보는 건 어떨까요?
어울린다 생각하거나 붙이고 싶은 이미지를 스카치 테이프를 이용해서 붙여보세요.

궁금하다
사랑했어요
이세상축
기억

이번 페이지는 콜라주 기법으로 아날로그 디자인을 한번 해보는 건 어떨까요?
어울린다 생각하거나 붙이고 싶은 이미지를 스카치 테이프를 이용해서 붙여보세요.

이번 페이지는 콜라주 기법으로 아날로그 디자인을 한번 해보는 건 어떨까요?
어울린다 생각하거나 붙이고 싶은 이미지를 스카치 테이프를 이용해서 붙여보세요.

이번 페이지는 콜라주 기법으로 아날로그 디자인을 한번 해보는 건 어떨까요?
어울린다 생각하거나 붙이고 싶은 이미지를 스카치 테이프를 이용해서 붙여보세요.

이번 페이지는 콜라주 기법으로 아날로그 디자인을 한번 해보는 건 어떨까요?
어울린다 생각하거나 붙이고 싶은 이미지를 스카치 테이프를 이용해서 붙여보세요.

오후 11:30 1 뭐해?

오전 01:59 1 어디야?

내가
누구랑 있는지,
뭐하는지··
궁금해주길···
너기ㅡ

이번 페이지는 콜라주 기법으로 아날로그 디자인을 한번 해보는 건 어떨까요?
어울린다 생각하거나 붙이고 싶은 이미지를 스카치 테이프를 이용해서 붙여보세요.

내일부터
다이어트

멋진남자를
만나는것이
여자의꿈이라—
착각하지말라.

여자의꿈은,
먹어도
살찌지않는것이다.

이번 페이지는 콜라주 기법으로 아날로그 디자인을 한번 해보는 건 어떨까요?
어울린다 생각하거나 붙이고 싶은 이미지를 스카치 테이프를 이용해서 붙여보세요.

'곰배기너우롤으꺼ㄴ
괘에어니라ㅍ
＿'이런'
'늠끄구위앙
국구이비ㄷ
ㅏ안릴로극

이번 페이지는 콜라주 기법으로 아날로그 디자인을 한번 해보는 건 어떨까요?
어울린다 생각하거나 붙이고 싶은 이미지를 스카치 테이프를 이용해서 붙여보세요.

bébé

bébé

bébé

bébé

bébé

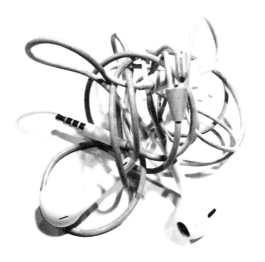

나른한오디오

이번 페이지는 콜라주 기법으로 아날로그 디자인을 한번 해보는 건 어떨까요?
어울린다 생각하거나 붙이고 싶은 이미지를 스카치 테이프를 이용해서 붙여보세요.

알겠지만, 늘 좋을 수만은 없다,

다들, 그렇게 산다,

이번 페이지는 콜라주 기법으로 아날로그 디자인을 한번 해보는 건 어떨까요?
어울린다 생각하거나 붙이고 싶은 이미지를 스카치 테이프를 이용해서 붙여보세요.

이번 페이지는 콜라주 기법으로 아날로그 디자인을 한번 해보는 건 어떨까요?
어울린다 생각하거나 붙이고 싶은 이미지를 스카치 테이프를 이용해서 붙여보세요.

달이떠오르니,
너도
떠오른다,

앞뒤가
똑같은건
때리군전뿐,
누굴멀고산단
말이냐,

15XX-15XX

이번 페이지는 콜라주 기법으로 아날로그 디자인을 한번 해보는 건 어떨까요?
어울린다 생각하거나 붙이고 싶은 이미지를 스카치 테이프를 이용해서 붙여보세요.

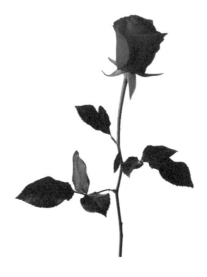

그대는
내가
사랑하는
단, 한 사람,

이라고 해두자,
썸이 정리될 때까지,

너...나한테
몇대 맞자

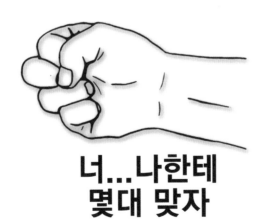

너...나한테
몇대 맞자

이번 페이지는 콜라주 기법으로 아날로그 디자인을 한번 해보는 건 어떨까요?
어울린다 생각하거나 붙이고 싶은 이미지를 스카치 테이프를 이용해서 붙여보세요.

ma'am
ma'am
ma'am
ma'am

불끄지마,,
잠자면,,
실랑어, 눈감으면
귓가에 속삭일래,
잠못자게
할꺼야, 깨물래야

다른이의
성취에
악플이 아닌
박수가
많아질 미래를
꾸꾸꾸고도,

feat. 타이거 jk

이번 페이지는 콜라주 기법으로 아날로그 디자인을 한번 해보는 건 어떨까요?
어울린다 생각하거나 붙이고 싶은 이미지를 스카치 테이프를 이용해서 붙여보세요.

이번 페이지는 콜라주 기법으로 아날로그 디자인을 한번 해보는 건 어떨까요?
어울린다 생각하거나 붙이고 싶은 이미지를 스카치 테이프를 이용해서 붙여보세요.

나쁘고
어쩌라고...
넌 매번
이렇게
배배꼬여있니?
풀어주는것도
한두번이지..
지친다. 우리사이..

꽈배기가 부럽습니다.
스크류바
(보통... 비슷한 것들끼리만납니다)

이번 페이지는 콜라주 기법으로 아날로그 디자인을 한번 해보는 건 어떨까요?
어울린다 생각하거나 붙이고 싶은 이미지를 스카치 테이프를 이용해서 붙여보세요.

이번 페이지는 콜라주 기법으로 아날로그 디자인을 한번 해보는 건 어떨까요?
어울린다 생각하거나 붙이고 싶은 이미지를 스카치 테이프를 이용해서 붙여보세요.

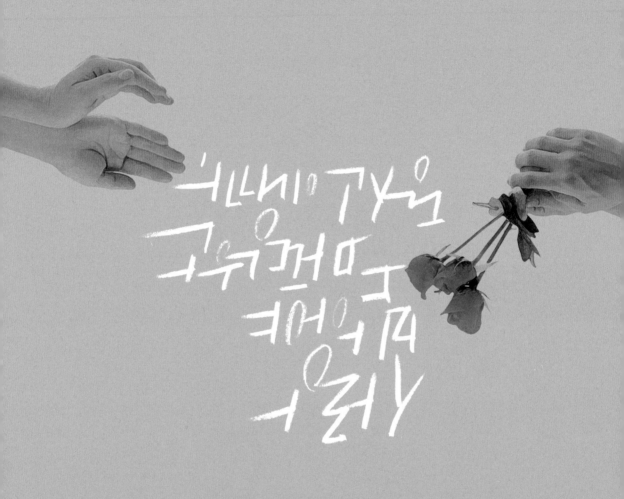

이번 페이지는 콜라주 기법으로 아날로그 디자인을 한번 해보는 건 어떨까요?
어울린다 생각하거나 붙이고 싶은 이미지를 스카치 테이프를 이용해서 붙여보세요.

이번 페이지는 콜라주 기법으로 아날로그 디자인을 한번 해보는 건 어떨까요?
어울린다 생각하거나 붙이고 싶은 이미지를 스카치 테이프를 이용해서 붙여보세요.

내가 그리운 날이면
나에게 말없이
한번쯤
내 곁에 남아서

이번 페이지는 콜라주 기법으로 아날로그 디자인을 한번 해보는 건 어떨까요?
어울린다 생각하거나 붙이고 싶은 이미지를 스카치 테이프를 이용해서 붙여보세요.

이번 페이지는 콜라주 기법으로 아날로그 디자인을 한번 해보는 건 어떨까요?
어울린다 생각하거나 붙이고 싶은 이미지를 스카치 테이프를 이용해서 붙여보세요.

끄긴쉽(면
후진없음,

오빠 달려~

솔직히,깜빡이도
없음,
조심,또조심_,

이번 페이지는 콜라주 기법으로 아날로그 디자인을 한번 해보는 건 어떨까요?
어울린다 생각하거나 붙이고 싶은 이미지를 스카치 테이프를 이용해서 붙여보세요.

신은
견딜수있을
정도로만
시련을 준단다,

어맛!
나의 실수 시련
콸콸콸

견뎌라,

이번 페이지는 콜라주 기법으로 아날로그 디자인을 한번 해보는 건 어떨까요?
어울린다 생각하거나 붙이고 싶은 이미지를 스카치 테이프를 이용해서 붙여보세요.

'그래는 완전히 나의 밖에서 완전한 일이었다.'
'그래, 완전히 너의 일이었다.'
'그런데,
우리에게, '끝,
그 이전까지는'

이번 페이지는 콜라주 기법으로 아날로그 디자인을 한번 해보는 건 어떨까요?
어울린다 생각하거나 붙이고 싶은 이미지를 스카치 테이프를 이용해서 붙여보세요.

이번 페이지는 콜라주 기법으로 아날로그 디자인을 한번 해보는 건 어떨까요?
어울린다 생각하거나 붙이고 싶은 이미지를 스카치 테이프를 이용해서 붙여보세요.

ㄹㅈㅁ

ㄹ미ㅎㅋㅇ

ㅎㅐㄹㄷ

ㅣ뤼위버ㅎ

ㄹ미ㅎㅋㅇ

이번 페이지는 콜라주 기법으로 아날로그 디자인을 한번 해보는 건 어떨까요?
어울린다 생각하거나 붙이고 싶은 이미지를 스카치 테이프를 이용해서 붙여보세요.

인생은
자전거를
타는것과같다.
균형을 잡으려면
움직여야한다.
"에디슨"

이번 페이지는 콜라주 기법으로 아날로그 디자인을 한번 해보는 건 어떨까요?
어울린다 생각하거나 붙이고 싶은 이미지를 스카치 테이프를 이용해서 붙여보세요.

오늘 수고했띠고
내일 쉬면
모레엔,
더 수고스럽다.

이번 페이지는 콜라주 기법으로 아날로그 디자인을 한번 해보는 건 어떨까요?
어울린다 생각하거나 붙이고 싶은 이미지를 스카치 테이프를 이용해서 붙여보세요.

ㄴㅑㄴㄴㄹㅜ

ㅠㅕㅎ10ㄹㅑㅜㅇ

ㅑㅂㅐㅑㅇㅎㅜㅇ

이번 페이지는 콜라주 기법으로 아날로그 디자인을 한번 해보는 건 어떨까요?
어울린다 생각하거나 붙이고 싶은 이미지를 스카치 테이프를 이용해서 붙여보세요.

힘내자 우리
언제까지나 우리
그래도
함께라면
좋은날이야

이번 페이지는 콜라주 기법으로 아날로그 디자인을 한번 해보는 건 어떨까요?
어울린다 생각하거나 붙이고 싶은 이미지를 스카치 테이프를 이용해서 붙여보세요.

이번 페이지는 콜라주 기법으로 아날로그 디자인을 한번 해보는 건 어떨까요?
어울린다 생각하거나 붙이고 싶은 이미지를 스카치 테이프를 이용해서 붙여보세요.

떠리느래
ㅜ ㅓ ㄴ

께내으레야러공
응 느 내

이번 페이지는 콜라주 기법으로 아날로그 디자인을 한번 해보는 건 어떨까요?
어울린다 생각하거나 붙이고 싶은 이미지를 스카치 테이프를 이용해서 붙여보세요.

시간를

굴러라

꺼워비르르

굴러라

이번 페이지는 콜라주 기법으로 아날로그 디자인을 한번 해보는 건 어떨까요?
어울린다 생각하거나 붙이고 싶은 이미지를 스카치 테이프를 이용해서 붙여보세요.

그 배를
침몰시켰으면
너도같이죽었어야지..

이번 페이지는 콜라주 기법으로 아날로그 디자인을 한번 해보는 건 어떨까요?
어울린다 생각하거나 붙이고 싶은 이미지를 스카치 테이프를 이용해서 붙여보세요.

나를 낳았을때
부모님은 세상을
다가진줄 알았다고합니다
그렇게도
소중하고
값지고
나입니다,

이번 페이지는 콜라주 기법으로 아날로그 디자인을 한번 해보는 건 어떨까요?
어울린다 생각하거나 붙이고 싶은 이미지를 스카치 테이프를 이용해서 붙여보세요.

진 사람은
성공하지 못한다,
왜냐하면
성공하면,,
진 사람이
아니니까,

이번 페이지는 콜라주 기법으로 아날로그 디자인을 한번 해보는 건 어떨까요?
어울린다 생각하거나 붙이고 싶은 이미지를 스카치 테이프를 이용해서 붙여보세요.

이번 페이지는 콜라주 기법으로 아날로그 디자인을 한번 해보는 건 어떨까요?
어울린다 생각하거나 붙이고 싶은 이미지를 스카치 테이프를 이용해서 붙여보세요.

이 력 서

성 명		주민등록번호			
근무희망부서		남녀구별	종교명		
현 주 소					
본 적					
전 화					
최종학력					
병역사항	☐미필 ☐면제 ☐필 (계급 복무 군별대)				
소지자격증					
소 지 면 허					
외 국 수 학	☐유 ☐무		여권소지	☐유 ☐무	
교육사항					
특기사항					

이번 페이지는 콜라주 기법으로 아날로그 디자인을 한번 해보는 건 어떨까요?
어울린다 생각하거나 붙이고 싶은 이미지를 스카치 테이프를 이용해서 붙여보세요.

친한언니 가라사대

나를 좋아하는지 아닌지
헷갈린다면,
좋아하지 않을 가능성
100프로,
남자는
좋아하는 사람 절대,,
헷갈리게 안 합니다,

이번 페이지는 콜라주 기법으로 아날로그 디자인을 한번 해보는 건 어떨까요?
어울린다 생각하거나 붙이고 싶은 이미지를 스카치 테이프를 이용해서 붙여보세요.

이번 페이지는 콜라주 기법으로 아날로그 디자인을 한번 해보는 건 어떨까요?
어울린다 생각하거나 붙이고 싶은 이미지를 스카치 테이프를 이용해서 붙여보세요.

이번 페이지는 콜라주 기법으로 아날로그 디자인을 한번 해보는 건 어떨까요?
아울린다 생각하거나 붙이고 싶은 이미지를 스카치 테이프를 이용해서 붙여보세요.

다,,포기하고
싶지,
나도 그래,,
하루에도 몇번씩
꿈속에서도포기해,
하지만
절대포기말자,

올해는
그렇게 많은 포기하지마

하루살이의 꿈

까진 내 감정들
호박씨 표양 눈물들

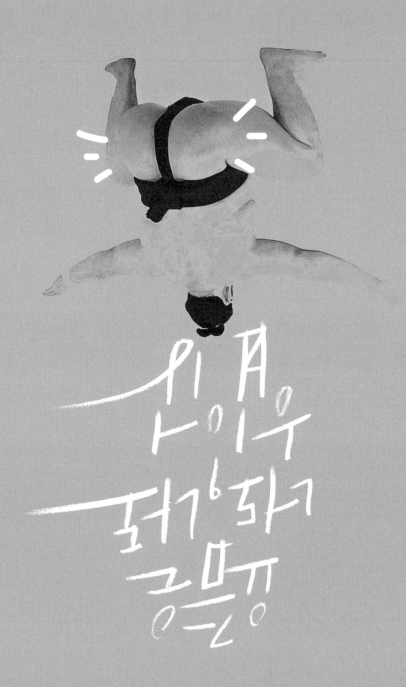

Damn it

시작하려는가,

이제껏 한 번도 들어본 적 없는

순수한

"나는 궁금하다"

"내 곁에 머무는"

돌아가기 전

마음 사이로이

앉아서 울어지만

기울여머리 없다..."

FUCK
you

이번 페이지는 콜라주 기법으로 아날로그 디자인을 한번 해보는 건 어떨까요?
어울린다 생각하거나 붙이고 싶은 이미지를 스카치 테이프를 이용해서 붙여보세요.

GOOD LUCK

이번 페이지는 콜라주 기법으로 아날로그 디자인을 한번 해보는 건 어떨까요?
어울린다 생각하거나 붙이고 싶은 이미지를 스카치 테이프를 이용해서 붙여보세요.

배고프다고
아무거나
먹으면
꼭, 탈난다,

SHIT
HAPPENS